名家篆書叢帖

孫寶文編

上海辭書出版社

吳讓之篆書謝東宮賚米啓

清 里 縣

北 環 杲

暢 山 丰

彈 福 起

香 親 振

間 綠 漢

十 土 造

降 雲 秦

雲 蘇 朱

間 空 珠

止 數 愛

松 家 地

釀 家 事

灣 返 黃

篆書正文（右幅，自右至左、自上而下）：

達　儔　遊　王　糧　珍
人　楚　倉　不　備　堅
淵　鑒　河

篆書正文（左幅）：

人　說　菩（書）　學
昔　鳳　場　地　方　詩

款識（行書）：

梣圍三兄先生屬書　庚戌之謝東宮費栗啓
讓之吳熙載

（鈐印二方）

滋水鳴蟬

香聞七里

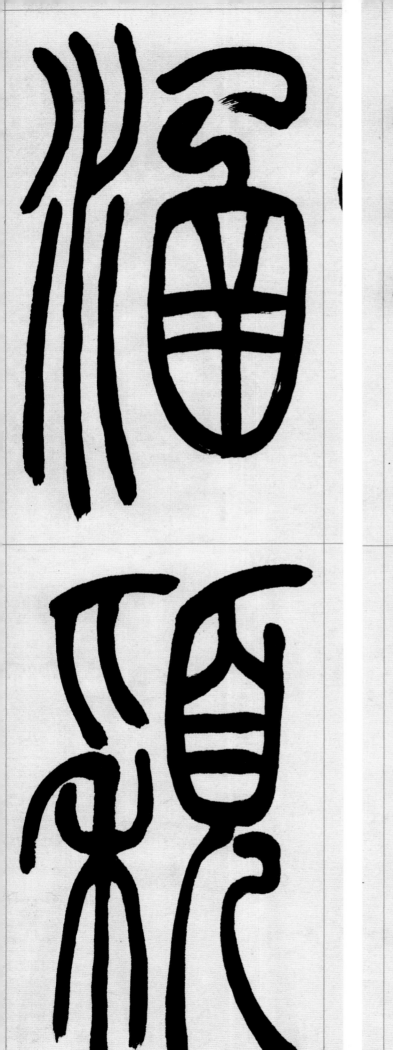

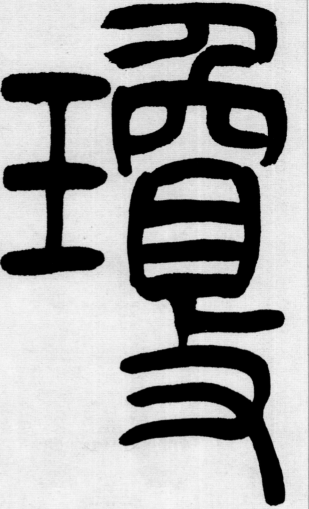

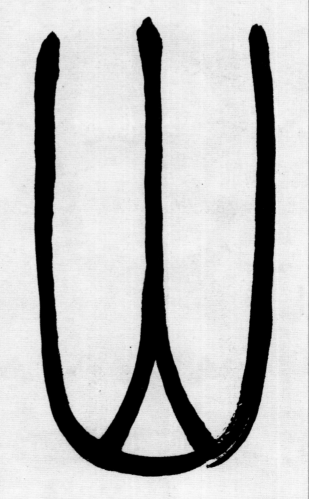

瓊山涵穎

6

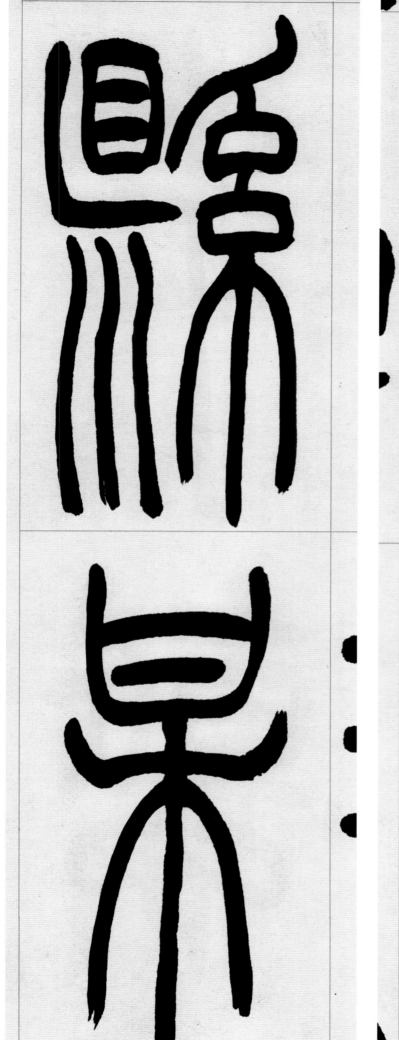
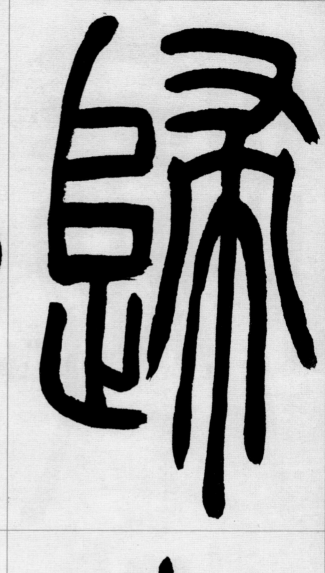

歸十縣某

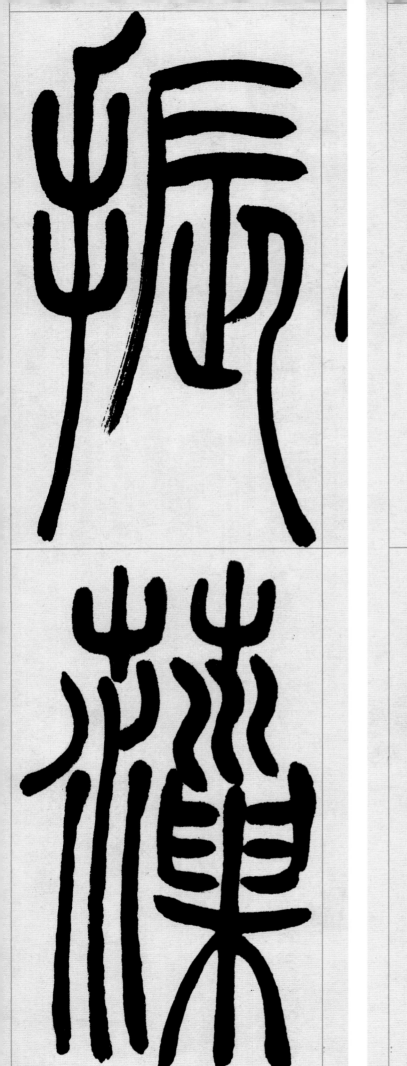

才懃振藻

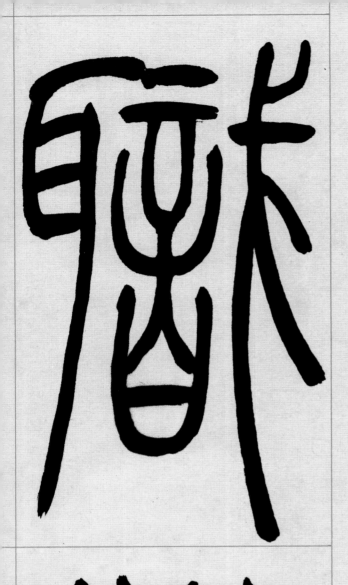

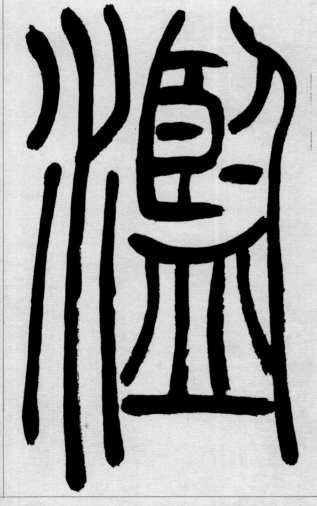

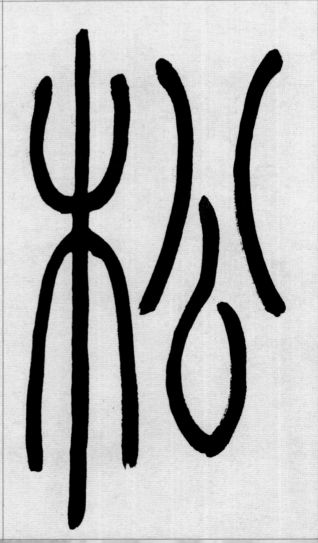

雺繁空散

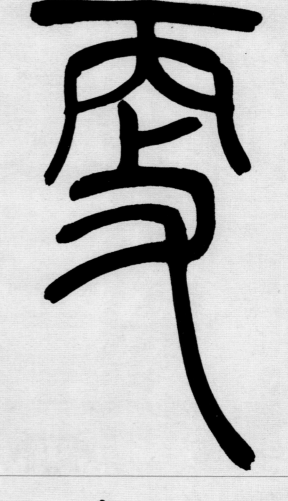

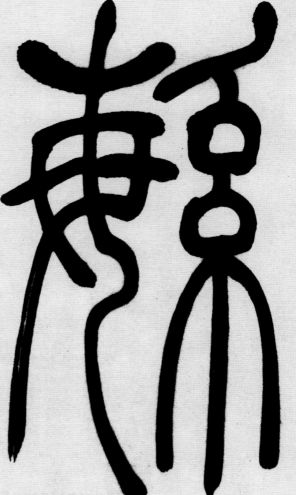

成珠委地

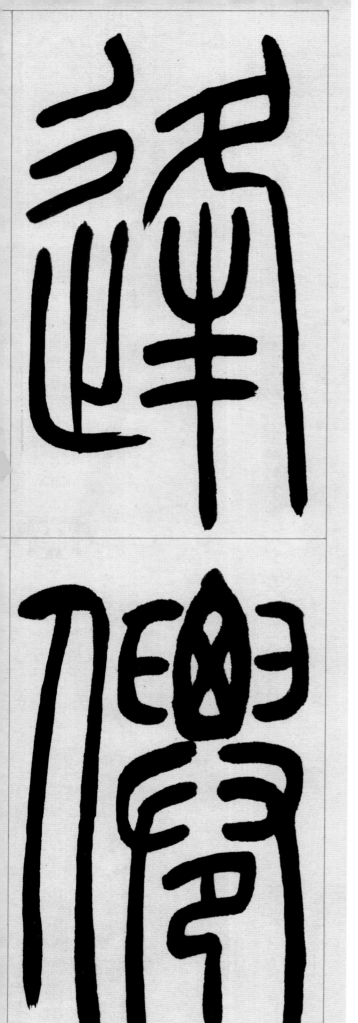
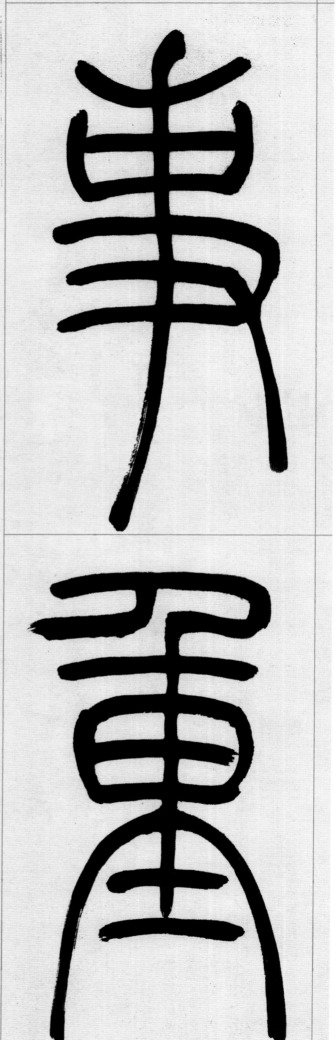

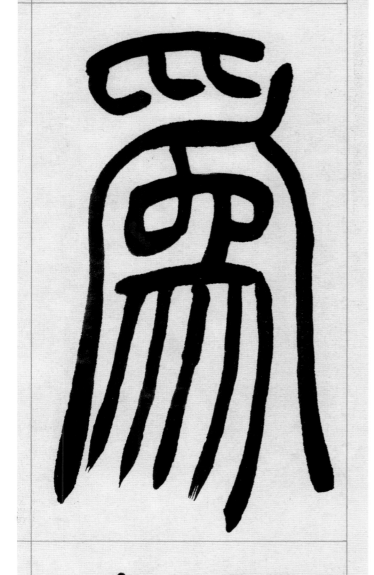

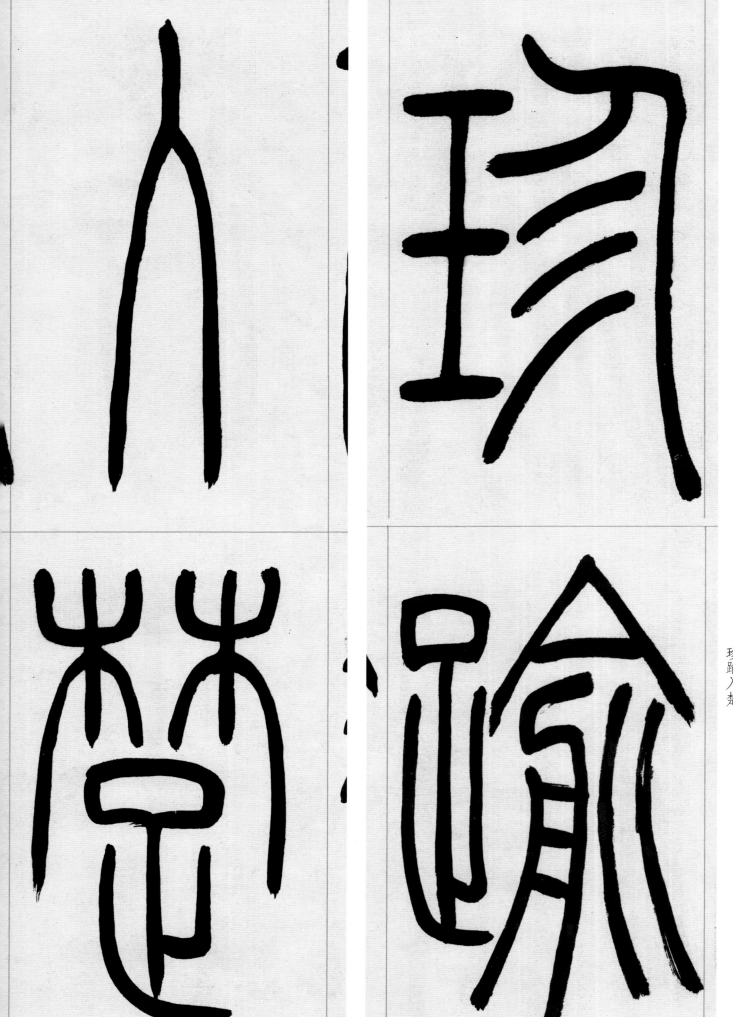

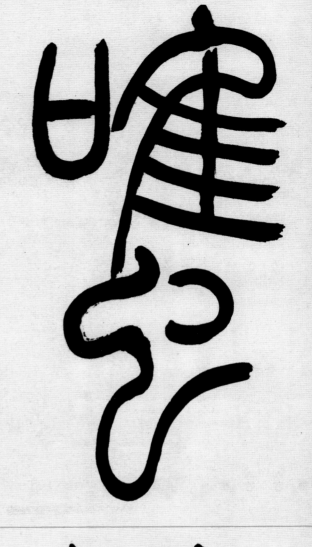

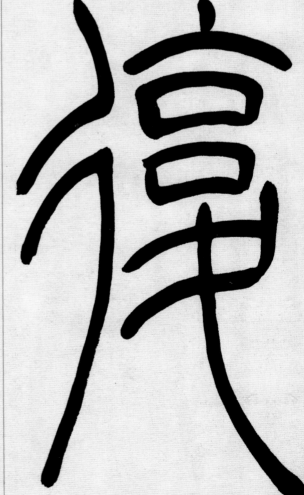

雖復激水

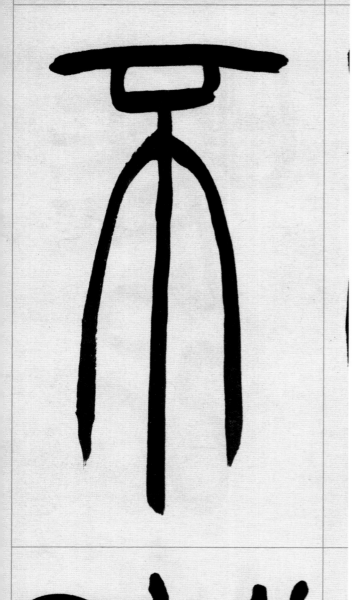
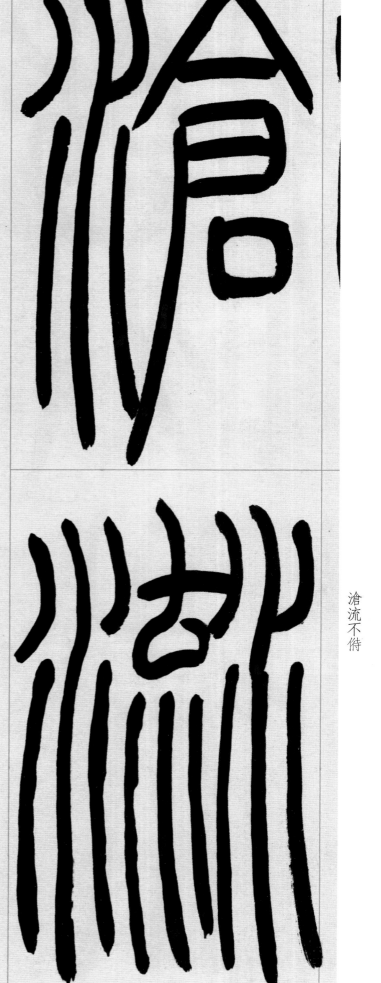

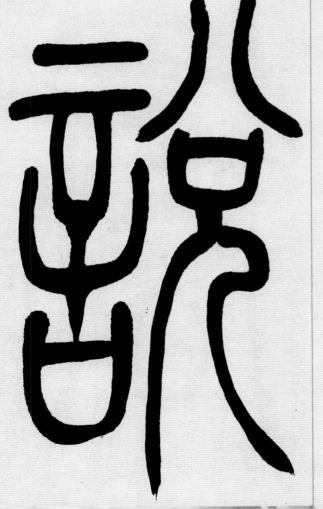

菁風埽地

釋園三兄先生屬

之篇

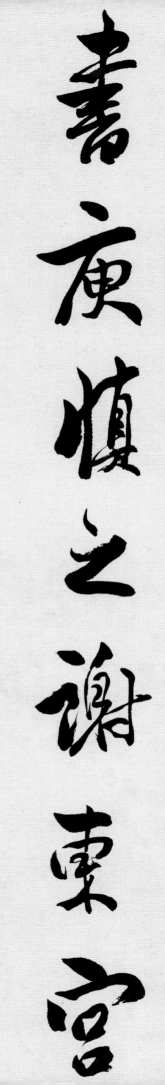

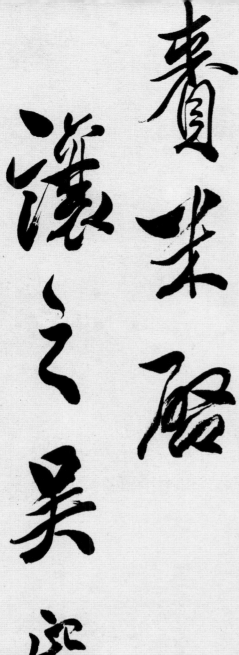

書庾慎之謝東官賚米啟　讓之吳熙載

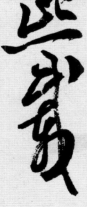